I0403226

DÉCADENCE ESTHÉTIQUE
(*Hiérophanie*)
XIX

LE SALON

DE

JOSÉPHIN PELADAN
(*Neuvième Année*)

SALON NATIONAL ET SALON JULLIAN

SUIVI DE TROIS MANDEMENTS

De la Rose Croix Catholique à l'Artiste

PARIS

E. DENTU, ÉDITEUR

PALAIS-ROYAL, 3, PLACE DE VALOIS

14 Mai 1890

LE SALON

DE

JOSÉPHIN PELADAN

L'ŒUVRE DE JOSÉPHIN PELADAN

La Décadence Latine (ÉTHOPÉE)

I. Le Vice suprême (1884).
II. Curieuse (1885).
III. L'Initiation sentimentale (1886).
IV. A cœur perdu (1887).
V. Istar (1888).
VI. La Victoire du mari (1889, Dentu).
VII. Un Cœur en peine (pour le 15 juin 1890. Dentu, avec le médaillon de l'auteur).

Second Septénaire

VIII. L'Androgyne.
IX. La Gynandre.
X. Le Panthée.
XI. Typhonia.
XII. Le Dernier Bourbon.
XIII. La Lamentation d'Ilov.
XIV. La Vertu suprême.

Oraison funèbre du docteur Adrien Peladan (Dentu). 1 fr. 50
Oraison funèbre du chevalier Adrien Peladan (Dentu). 1 50

La Décadence esthétique (HIÉROPHANIE)

I. L'Esthétique au Salon de 1881.
II. — — 1882.
III. — — 1883.
IV. — — triennal. (1 vol in-8°, 7 fr. 50, premier tome de l'art ochlocratique, avec portrait de l'auteur.)
V. Félicien Rops (brochure, Bruxelles, épuisée).
VI. L'Esthétique au salon de 1884 (*L'Artiste*).
VII. Les Musées de Province.
VIII. La seconde Renaissance française et son Savonarole.
IX. Les Musées d'Europe, d'après la collection Braun.
X. Le Procédé de Manet.
XI. Gustave Courbet.
XII. L'Esthétique au Salon de 1885 (*Revue du Monde Latin*).
XIII. L'Art mystique et la Critique contemporaine.
XIV. Le Matérialisme dans l'Art.
XV. Le Salon de Joseph Peladan, 1886-87 (brochure, Dalou édit.).
XVI. Le Salon de Joseph Peladan 1889 (Journal *Le Clairon*).
XVII. Le Grand Œuvre, d'après Léonard de Vinci.

(Introduction à l'histoire des peintres de toutes les écoles, depuis les origines jusqu'à la Renaissance, avec reproduction de leurs chefs-d'œuvre et pinacographie spéciale, in-4° format du Charles Blanc; Parus: L'Orcagna et l'Angelico, 5 francs. — Rembrandt 1881 (épuisé).

Théâtre

Le Prince de Byzance (refusé à l'Odéon le 7 mars 1890).
Le Sar Merodack Beladan (pour être refusé à la Comédie-Française en novembre 1890).

LA DÉCADENCE ESTHÉTIQUE
(Hiérophanie)
XIX

LE SALON

DE

JOSÉPHIN PELADAN

(Neuvième Année)

SALON NATIONAL ET SALON JULLIAN

SUIVI DE TROIS MANDEMENTS

De la Rose Croix Catholique à l'Aristie

PARIS
E. DENTU, ÉDITEUR
PALAIS-ROYAL, 3, PLACE DE VALOIS

14 Mai 1890

DÉDICACE

A

MISTRESS ANNE PAYNE

Madame,

Trop impatiente de s'exprimer pour attendre une plus digne occasion, ma gratitude Vous dédie cette hermeneutée, à Vous, ma première traductrice, et une des plus immédiates patronnes de mon Théâtre.

Vous avez conçu la belle entreprise de voir Irwing sous les traits de Nergal et même la très admirable mistress Bernard Beere, incarner la grande Istar, au pays de Shakespeare. Devançant l'issue de ce beau dessein, je le cite à Votre honneur et à ma gloire. Demain, au vingtième siècle, j'aurai, ce semble, quelque prestige, et le baise-main d'aujourd'hui vaudra même pour perpétuer la grâce lettrée de la grande dame que Vous êtes, à tous les yeux comme aux miens.

Cette traduction ou mieux cette adaptation anglaise de mon drame, Istar, sera la fleur durable de ces exquises soirées de la rue Vernet, où, parmi les statues et les Gobelins, Arthur Payne racontait ses propres tableaux, et Watts et Burnes Johnes; le colonel George, ses aventures hindoues d'aide de camp du duc de Cambridge; et moi mes histoires de l'autre monde, en contemplant votre sourire d'un autre temps.

Je vous baise respectueusement les mains.

J. P.

NOTE
POUR L'HISTOIRE LITTÉRAIRE

LE PRINCE DE BYZANCE

Drame wagnérien en 5 actes

A été refusé, au théâtre national de l'Odéon, le 7 avril 1890, en ces termes courtois par M. Porel :

Monsieur,

La situation de Cavalcanti qui croit le prince Tonio un homme et qui l'aime « mystiquement »; celle de Tonio se disant androgyne ou ange; l'accusation de sodomie lancée par la marquise sur vos deux héros, tout cela ferait votre drame effroyablement dangereux à la représentation. De plus, si étrange, si curieux qu'il soit, il est d'une longueur formidable. Enfin, et ce qui est plus grave, je crains bien que le public ne puisse comprendre les sentiments et le langage de vos personnages. Il y a dans votre œuvre du mysticisme, du néo-platonisme, de la philosophie quelque peu *ténébreuse*, des abstractions.... de très belles choses qui, à mon avis, effrayeraient la grande masse des spectateurs, à qui je dois songer malheureusement en montant une pièce qui coûterait fort cher.

Pour ces raisons, Monsieur, j'ai le regret de ne pouvoir accepter votre drame: le Prince de Byzance.

POREL.

LE SALON

DE

JOSÉPHIN PELADAN

SALON I

Entrez les yeux levés au plafond ; ne vous lassez point de regarder en vous tordant le col, cette gageure d'un teinturier devenu fou et peintre.

Surintendant des Beaux-Arts j'aurais envoyé cette toile folle plafonner Bicêtre ; mais la nouvelle société a voulu montrer sa largeur d'acceptation et réaction contre le Bouguereau : elle est allée jusqu'à accueillir l'absurde.

D'abord, BESNARD se moque ou bien sa cervelle est inféconde ; ne remplir les deux vastes tondis que par trois petits Amours faisant la roue en soulevant un écusson, voilà qui est bien misérable et digne d'un pseudo-Jullian. Quant au carré central, Bedlám l'a composé ou bien Besnard est spirite : il y a des nébuleuses, puis des vignettes de cosmographie, à gauche des figures, pas dessinées, se désolent en

tons de rouille, et protagoniste une femme orange semble jeter du jaune en fusion.

Voici que le plus courtois des confrères, M. Durand Tahier m'offre un catalogue ; et j'y lis sans y croire que ce sera au Salon des sciences chez les édiles séant à l'Hôtel de Ville.

La femme jaune, il faut la nommer Vérité, et ce jaune qu'elle jette c'est de la civilisation.

Je ne ris pas plus qu'un dessin de Léonard et je le regrette à cette occasion ; mais je connais tout ce qui a été dessiné ou peint, et au nom de tout cela, je déclare Besnard un farceur ! Penser qu'on a dit le Greco, fou !

Il y aura des démagogues de la critique, frères des carpes par leur culture qui feront battre leurs ouïes : pour moi, je suis navré d'avoir consacré une page à dévoiler une ridicule fumisterie, un ignoble crêpon, tandis que l'admirable livre *posthume* de Villiers de Lisle Adam, l'immortel *Axel* n'a point d'éloges ni d'articles.

Besnard peut aller donner la main à ces faux-nez littéraires, qui grimacent un temps quelque niaiserie pontifiante. C'est le carnaval d'un peintre et le plafond d'un *caboulot* de Montmartre. A la Chienlit !

SALON II

Du Salon d'honneur, où il n'y aura d'exposé que de vivantes toilettes et d'affreux mâles vêtus selon l'ignominie de Dusautoy, sous le plafond fou de Besnard par une baie à gauche, apercevez au loin, en toile de fond, la maîtresse toile de l'Exposition. Seriez-vous fils de 89 ou autre date calibane, comment ignoreriez-vous que partout où il paraît, il est le maître, *incessu patuit Puvis*.

Mais détournez vos yeux enchantés par l'évocation sereine du Grand Maître, si tout d'abord vous allez droit à la fresque harmonieuse, vous n'abaisserez plus qu'un regard injuste et méprisant sur ces deux longs murs chargés d'erreurs respectables.

En passant le seuil, vous laissez deux pendants de M. Lerolle ; les églises de Paris s'enrichissent d'indécences ; on y joue à l'orgue des égrillardises, on y habille les murs de niaiseries ; on ne sert Dieu, enfin, que par manque de talent. De là ces blasphèmes inconscients qui barbouillent Saint-Sulpice ; de là cette *légende de saint Martin*, ou le don du *manteau* semble une vignette et l'apparition une fumisterie. D'abord, techniquement, le rideau bleuâtre disperse

l'intérêt ; ignorez-vous, Lerolle, que c'est l'apparition qui doit être foyer lumineux? ne connaissez-vous pas la *Résurrection de Lazare* de Van Ryn, comme la *Délivrance de saint Pierre* aux *Stanze*, et vos anges d'escorte, mal drapés dépeignés, sans style, croyez-vous que Melozzo da Forli, Signorelli ou Gozzoli les recevraient en leurs cadres : n'entrez plus à l'église pour y peindre, vous êtes un laïc.

La triste chose que la gaieté en peinture et la galanterie paysanne ! Szmmanoswky ; à me forcer d'écrire votre nom, vous devriez en signer autre chose qui vaille plus que cette laideur : sans intensité même de touche ; et vous, Ferry, hanté sans doute par la croûte consacrée par Manet à M. Pertuiset, vous avez fait un chasseur, avec la palette d'un homme des bois qui serait peintre.

Pourquoi l'Orient des Marilhat, Delacroix Decamps, Fromentin même était-il si rayonnant ? Celui de Girardot est pâle : la lividité de la lumière. Ouais ! voici un qui parle latin : *Beati qui in Domino moriuntur !* oui, mais heureux serait le peintre qui aurait dressé une seule tête expressive au lieu de cet amas incomposé de lis et de faces livides.

Courtens peint en majeur, à grands accords lourds, un *Bord de l'eau à l'automne;* plus saisi, son *Coup de vent.* — Je n'ai jamais cru que l'Art fût chrétien, ni socialiste ; Dagnaux voudrait-il m'en convaincre ; sa *Brodeuse* sans style ne saurait m'intéresser par sa bonhomie intime. Pour l'artiste l'homme commence au prince et la femme au

malheur ; le reste c'est l'image pour les foules.

Charles Meissonier est-il le fils du très fameux peintre de la *Rixe* ? j'hésite à envoyer ces Louis Quinzeries à Goupil et au exarque Carnot, car le néfaste peintre de genre a été ces temps l'*ultor* de l'art outragé ; son irascibilité a renversé le grand B... et, grâce au peintre de genre, la peinture véritable s'est séparée de l'Académie Jullian, qui reste seule aux Champs-Élysées, avec son déshonneur, ce que je n'écris pas par réminiscence de Donizetti musicien pour oreilles longues, mais en paraphraste de l'opinion publique.

Vrai, Charles Meissonier, vous êtes... en dehors de toute critique : le genre n'est donc pas mort, ce vaudeville du théâtre où la peinture d'histoire joue le gros drame ; ce prétexte à vieux galons, à vieux habits, vous le prenez encore ; espérez-vous donc mieux rendre les caillettes et les marquis que les Boucher, Watteau, Lancret, Frago. Refaire pour mal faire ; redire pour médire, repeindre pour dépeindre ; eh ! pour en parler plus, oui, je déparlerais.

Une mondaine en plein air, Troubetzkoy l'a vue à mi-corps, et Troubetzkoy est prince, je crois : il se compromet en peignant une femme, car la morale princière s'augmente incroyablement, tandis que tout le reste diminue. La princesse Metternich, qui fit représenter *Tannhäuser*, recevant en commémoration de ce bel acte, la *Victoire du Mari*, a mandé par son secrétaire que ce livre ne convenait pas aux femmes.

Depuis, j'ai conçu une grande opinion non du cerveau, mais du scrupule autrichien, et ma palette morale s'enrichit d'un nouveau ton pudique : *la pudeur Metternich*.

Un paysagiste est un prisme sentimental appliqué sur un site. EMILE BARRAU avait oublié son prisme, ce jour où il peignit! Qu'il relise l'histoire de l'homme qui a perdu son nimbe, dans les proses de Baudelaire et qu'il fasse tambouriner jusqu'à retrouver son prisme perdu.

CAROLUS DURAN n'a-t-il pas un ami dévoué qui puisse lui suggestionner que la peluche, le satin et le velours n'existent pas : les étoffes que Wagner éparpillait autour de son piano, Carolus Duran les met à tous ses modèles, et qu'on me condamne à fixer une croûte du grand Bougre... si ce malheureux artiste n'est capable de rendre sensible le coton, le mi-soie et le tissu anglais ! Quel dommage d'amuser les femmes avec une si éclatante palette, d'autant que la saturation des étoffes force l'artiste à rosifier les visages, à émailler les chairs ; et robe et gorge, femme, étoffe, tout est neuf et d'éclat vernissé ! Quand Netscher s'égaye à casser du satin, à rubanner de la moire, à strier de la faille, il garde de petite dimension le personnage, mais ici l'espace énorme à l'œil occupé par la jupe désoriente, et on ne sait plus si c'est un portrait de femme ou un portrait d'étoffe.

Encore s'il se bornait aux chiffons du modèle. Ah ! oui ! il lui faut un fond de peluche miroitant.

Des trois grands *rittrati muliebre*, le meilleur appa-

raîtra pour tous, la jeune fille en gris : le visage a le velouté d'un fruit, l'allure charmante et vraiment jeune fille ! Carolus Duran ne peut-il voir lui-même que sa sonate en gris l'emporte de beaucoup sur ses fanfares de velours rouges et de peluche soufre ; on dirait ces passages symphoniques d'Holmès, où pour faire le mâle, elle frappe la pédale.

Un point inconsidéré de ce trop brillant coloriste, c'est l'impropriété de ces grands morceaux de couleur exaspérée, appliquée à la contemporaine, qui n'a de charme qu'en mouvement.

La sincérité de MEUNIER accote des images pour la *Dame de Montsoreau* ou autre feuilleton. De GERVEX, une crâne tête de jeune fille. COURTOIS a rendu cet œil un peu niais des marquises noté par Verlaine, mais son *Japon*, mais sa *Lisette*, trop spirituelle vraiment, nous mène jusqu'à une gorge très découverte, sans que beaucoup de désir en émane. O ROBBIN ! où huchez-vous votre modèle, sur une colonne à buste ! étrange bévue que son auteur a dû juger fort originale. La Religieuse que HÆCKER représente dans une allée, en automne, n'est que rêveuse : que n'a-t-il fait la Sara d'Axel, cette étonnante figure androgyne de Villiers de l'Isle-Adam !

Traversons la *Lande* de MEZZARA pour arriver à la *Renée Mauperin* peinte par BLANCHE ; ce parti pris anglais gris sur ton mourant déteint vilainement sur le visage. La charmante Parisienne se fantômatise un peu, et le peintre a comme ankylosé sa grâce sans toucher au style.

Montenard est-il pas peintre ordinaire du comte de Provence Mistral, nom qui veut dire vent d'Egypte et qui, rapproché de l'épithète de chattes données aux femmes et mille autres points, démontrerait l'origine égyptienne des Liguriens Provençaux, et l'Egyptien étant de la race rouge ou débris Atlante, voilà matière à des amplifications pour Académie de province.

P. PUVIS DE CHAVANNES

Tandis qu'au Salon Jullian, le plafond détestable de ce peintre qui a donné à Jésus la tête de Judas, trône, chez les vrais artistes s'épanouit un chef-d'œuvre. Un plateau fleuri; au loin, et au bas le paysage rouennais, lourd et entendu dans l'esprit des fonds de Saône et Rhône de l'escalier de Lyon, c'est tout dire.

Sur ce plateau, des nus, du drapé, du moderne et harmonisé. O stupéfaction !

A droite une femme tient une faïence et une jeune fille en violet lui présente une fleur à copier ; là-bas des hommes nus fouillent le sol ; à gauche un groupe d'artistes songeurs d'idéal, et presque au milieu un petit chef-d'œuvre dans un grand, cet enfant qui traîne un faisceau de feuillage. Pour quoi décrirai-je ? Voyez; *sed nunc erudimini, vos qui...*

Je ne pense pas qu'on résiste au charme de cette fresque ni qu'on discute sa préséance sur tous les autres envois. Il sera donc fécond d'examiner cette

œuvre capitale. De loin déjà elle nous charmait par une tonalité générale. De près elle nous retient parce que le détail y est joli, dans l'ensemble grandiose.

Votre œil a joui dès l'apercevoir, trouvant une paix puissante, une sérénité communicative, et en avançant cette allégorie nous est apparue naturelle ; cette forme conventionnelle semble rigoureusement logique parce que tout y est noble. Attitudes de bas-reliefs, tons éteints sous une dominante lumière : la parfaite concordance des moyens au but atteint un tel degré que nous voilà conquis à une proposition énorme. M. de Chavannes a groupé des hommes nus, des hommes en veston, des femmes drapées et des femmes en fourreau moderne dans le même paysage ; et il a pu faire cela par un seul élément : le style.

Ce grand artiste voit en grec : je ne lui ferai que deux reproches, le pied en l'air de l'artiste par terre ou plutôt son soulier occupe trop l'œil, et certains galbes sont trop largement chatironnés ; le premier point est négligence, hâte le second ; mais ces vétilles écartées, quel génie de l'ordonnance !

Afin de diminuer cet homme écrasant pour ses confrères, on le dit décorateur pour éviter le mot fresque : or, prétendant connaître toutes les fresques existantes, je professe que la question du marouflage ou l'exécution directe sur l'enduit frais ne saurait rien ôter à cette gloire. Peindre à frais, c'est-à-dire exécuter sans repentir toute la partie mouillée avant qu'elle sèche, ne constitue rien qu'une hâte et de la sûreté de main.

Le caractère de la fresque, c'est son ampleur, son incorporation au moment ; au contraire du décor, qui transforme un mur sans le faire oublier, la fresque est une baie sur l'idéal, une vision permanente.

Aussi, pour ceux qui ont l'audace, comme à la mairie de la Villette, de faire de la peinture monumentale avec des éléments vulgaires, ceux qui font monter la rue sur le mur, sont-ils des barbares et malheureux inconscients.

Dans une de ses fresques de Marseille, celle du navire, Puvis de Chavannes a été moins heureux, il a buté a une concrétion trop immédiate. Imiter sa manière ne mènerait pas à mieux qu'un pastiche fatalement inférieur ; mais suivre sa méthode, voilà qui est à prêcher, et cette méthode, c'est de ramener les formes au type, les symboles au simple, la couleur à l'unité et la subordination des parties au tout. Bref, Puvis de Chavannes semble le philosophe d'un art dont les autres ne seraient que les humanistes byzantins.

Au sortir de cette contemplation, la sauce brune de Bellangé ennuie fort, et la façon dont Rosset Granger imite Besnard ne saurait bien enchanter. C'est du complémentarisme facile, le falot rouge avec tonalité bleue.

Rixens s'est-il douté que la mousseline qui encadre la toilette, la houppe à poudre de riz, vulgarisent son déshabillé ? c'était simple à penser et à éviter. L'élégant Aublet devrait bien faire grâce à ses baigneuses du ton horrible de la peau qui a froid ; la banale couleur !

Couturier, après avoir épuisé les scènes de caserne proprette, engage son pinceau dans la marine et nous réjouit d'un pullulement de pieds sales : tandis que Rixens étale un grand chromo de notabilités où les lèvres de Samary semblent une exagérée Légion d'honneur ; oh ! la proportion des valeurs en lumière diffuse, Rixens, y avez-vous déjà pensé ?

Aublet le baigneur met des femmes au jardin qui ne diront certes rien de spécieux, et à peine si nos sens s'étonneraient : piètre chose que l'élégance au sein de la nature ; il y a dans une des petites salles des femmes aux champs autrement suggestives du grand avenir nommé Séon.

Gervex s'expose, et son propre portrait enlèverait plus que de l'estime, si tout à l'heure nous ne devions rencontrer un portrait de peintre par lui-même hors ligne du marquis Desboutins. Pour Stevens, il a commis un jour une gaffe, sur l'air, Si les lions savaient peindre, traduisez Si les peintres savaient penser ; il existe un exemplaire : *Maximes sur la peinture* que j'ai criblé de notes et que j'aurais envoyé à Flaubert vivant.

I. « On ne comprend guère son art qu'à un certain âge.

V. « Il n'y a pas de beau tableau sans belle coloration !

VII. « Il ne faut pas confondre les travailleurs et les piocheurs.

XII. « Tout est contraste dans la peinture, la couleur comme le dessin.

XV. « *En peinture on peut se passer de sujet.* »

XXVII. « J'aimerais mieux avoir peint quatre vessies et une palette, comme Chardin, que l'Entrée d'Alexandre par Lebrun.

XXXVIII. « La peinture de chevalet est la plus difficile.

XXLIV. « Géricault n'a raconté que ce qu'il avait vu !

L. « On peut juger de la sensibilité d'un peintre par une fleur qu'il a peinte.

CCIV. « L'exécution d'une belle peinture est agréable au toucher.

CCLXXIII. « La belle peinture doit pouvoir résister à la loupe. »

Vous l'avez entendu, voyez-le ; ce même qui insulte à Lebrun, dont le cahier d'expression est un prodige, quelle physionomie donne-t-il à lady Macbeth, est-ce là cette âme puissante au crime dont rêvait Baudelaire ? Comme Géricault qui n'a raconté que ce qu'il avait vu, le *Naufrage de la Méduse* par exemple, Stevens nous raconte que quand une femme notre contemporaine constate un premier cheveu blanc, Eros marmouset mais ailé sort de dessous le tapis comme Orgon dans *Tartufe*.

Ah ! les Belges ont bien tort de vouloir être spirituels, leurs vrais maîtres sont des mâles comme Constantin Meunier, des subtils comme Knopff. Je dois dire que le visage de la femme au cheveu blanc est admirablement modelé et qu'il y a chez Stevens des morceaux d'exécution méritoires, sauf que la couleur

n'est pas en perspective en même temps que la ligne. Les derniers plans avancent trop picturalement.

Oh ! Lhermitte, que je ne voudrais pas de cellule tapissée de votre honnête ouvrage !

Si consciencieux et si ennuyeux à la fois, vous êtes problème ! *La Leçon de médecine*, quel effort qui n'aboutit ? Ces gilets bêtes, ces poitrines qui gondolent, oh ! l'horreur que sont mes contemporains, ils suintent l'ennui et le peuple. Jamais les musées de l'avenir ne voudront mettre cela à côté des nobles seigneurs de la leçon d'anatomie : et voici que Gervex a moins consciencieusement fait et surtout pas dessiné un bureau de rédaction, ce toujours mauvais lieu de belluaires intellectuels. Si c'est cela le moderne, au diable !

Le moderne, c'est le Débardeur de Gavarni, la Femme de Ropès ; mais non pas des articles au pinceau du reportage de palette, un dessin d'interview. Pauvres gens ceux qui, imbécillisés par l'homme de Médan, ont cru que l'on devait épouser son époque telle quelle : et qui niaisement peignent pour ne pas même léguer une caractérisque de mœurs, des mètres carrés d'assomement à l'oubli destiné.

Comment ont ils la tête bâtie, ces pinceaux ? Friant fait lutter deux enfants ; il les choisit scrofuleux, sales et laids ; si le statuaire des lutteurs de la Tribune avait eu le même goût, honorerait-on aujourd'hui son œuvre ? Oh ! le goût du laid, l'aberration de ces artistes qui reproduisent n'importe quoi sans choisir, et qui peuvent, ces malheureux, passer des mois

devant d'ignobles formes ignominiées davantage à chaque coup de pinceau.

Très louable l'effet de flaques d'eau de LEROY-SAINT-AUBERT. Quant aux paysanneries d'OSTERLIND, il faut, pour les faire valoir, le voisinage incohérent d'un tondo logogriphique de AGACHE !

SALON III

La pathétique de la peinture se fait par les isochromies et non par des antithèses à l'Hugo. Rousseau a été bien mal inspiré d'affaler cette femme en noir dans cet atelier baigné de pleine lumière blanche. Où a-t-il vu, chez les maîtres, des partis pris aussi brutaux ? chez Manet seulement, et ce n'est pas un maître, un Colomb qui n'aborda pas parce qu'au lieu de retrouver l'éclairage diffus chez les quatrocentisti, il le chercha dans la rue, et, dans la rue il n'y a rien pour l'artiste.

Voici le plus spirituel des contemporanéistes, et je ne crois pas qu'il aboutisse à plus que son confrère l'émouvant. Voilà donc l'invention que cette fin de siècle a trouvée pour habiller sa folie, cette fantaisie de couturier en délire, jolie pour les reins sans doute, mais non valable pour le demain esthétique. Il y a donc bien des années que Gavarni l'immortel a disparu, et depuis, le crayon français n'a plus su inventer un travesti remarquable. Du Débardeur tomber à l'Arlequine, quelle chute ! En vain, ailleurs Béraud jette à peine une gaze noire sur un buste nu et

penche la silhouette androgyne d'une grande dame aussi connue que méconnue, grâce à l'ignominie de la presse parisienne. Ce peintre trop boulevardier croit-il qu'on ne connaisse point Monte Carlo ? et lors, quelqu'un a-t-il vu des expressions aussi extériorisées, aussi en dehors ? Non, le phénomène physiognomonique là-bas réside dans la concentration ; aux commissures des lèvres on lit seulement les peripéties du joueur, le geste sec se remarque toujours bref, court, le geste strict. Mais Béraud peint chaque figure isolément et, caricatural à tort, il oublie d'accorder sa palette : où est la proportion du point de fuite de la couleur avec son point aigu ? Où ?

Comment dire à Frédéric à propos de ses *Boëchelles*, que les humbles n'appartiennent pas à la peinture, que le tableau n'a point de rapport avec la charité, ni fourneau économique, ni hospitalité de nuit, ni électeur, ni élection.

Comment faire entendre que pour l'artiste tout ce qui s'est passé depuis 89 appartient au cauchemar et qu'il le faut effacer, que fût-on socialiste d'opinion, il faudrait œuvrer en artiste ? Comment ?

Sincères et de tout point excellentes, les impressions de terrain et de quartiers vagues par Billotte. Dagnan Bouveret cherche; qui sait s'il trouvera ? Ce cimetière algérien et le bord de rivière témoingnent d'une grande probité d'art ; mais combien je reste inquiet songeant qu'ayant trouvé une coloration neuve, et un agencement heureux de lignes, cet infortuné ne fit qu'une Orientale, là où étaient réunis, trouvés, grou-

pés les éléments d'une madone. Dagnan Bouveret, votre pinceau sait; maintenant élevez votre âme, lisez Dante, Enfer ou Paradis, entendez Wagner et Bach et Balakirew, car c'est votre âme qui manque au talent réalisé du peintre.

Libehermann aurait-il pas un atavisme de maçon, à voir ce truellement de la louche, cette couleur posée au couteau, mais je le reconnais, posée juste?

Pourquoi lorsqu'il va voir la nature chez elle, Firmin, Girard, convoque-t-il des poupées de Paris? Cinq portraits, cinq ennuis. Louis Picard, et votre Pleureuse, nue et violâtre, qui n'est pas une joie, m'arrêteraient à critiquer, si je n'avais l'œil tiré par la peinture électrique, invention de Besnard.

Moins exaspérant qu'en son plafond, car il n'a pas pu se moquer de la composition, n'ayant que la vision d'une femme, qu'il a eue certainement au revenir d'un dîner où trop de champagne sur la Tour des Brutes, en face des fontaines lumineuses. Je me figure que cet impudent de la palette doit jouer du chromatisme de Chevreul et des théories de Charles Henry; il fait du trapèze volant autour de son appuie-mains et croit retomber sur ses pieds! Eh non; outre que c'est inférieur à un kakemono de trois francs, la perspective colorée y manque autant que l'art dans une pièce de Sardou. Le violet de la tunique n'est pas en relation avec les fleurs du premier plan; le jaune d'or sans demi-teinte fait avancer le fond. Rien ne tient et le défi me paraît bête. En 1882, je crois, un 14 juillet, une barque sous un pont était une belle originalité. Plus

récemment une femme ensanglantée par le reflet du couchant sur l'eau, intéressait. Maintenant ce jongleur nous lasse, il copie en couleur de papier peint, Odilon Redon, ce dessinateur qui ne sait pas dessiner, qui égratigne la pierre d'un ongle halluciné.

Malgré mon peu de crédit, puisque pas un journal, pas une revue ne veut plus ma critique, malgré mon peu d'écho, je suis si peu le décadent que l'on m'accuse niaisement d'être, que je ne puis écrire dix lignes sans déranger le dilettantisme sans pensée de mon horrible temps !

Ah ! oui, je les méprise vos crépons, vos potiches et toute cette vermine d'extrême Orient qui, maintenant, fait pâmer les Latins. Je tiens pour Poussin et dis net que l'œil de M. Monet est malade et ne voit pas les demi-teintes ; je tiens pour Delacroix et j'estime le plafond de la galerie d'Apollon, un chef-d'œuvre, et celui de Besnard la dernière des pochades. Je tiens pour mes maîtres, les Vinci et les Platon, et si les Besnard pullulaient, il faudrait s'écarter de l'école fumiste comme on s'écarte de l'académie Jullian.

Par quelles études ce Fapresto du tableau légitimera-t-il sa hâblerie de vouloir changer les lois d'art qui s'appuient au Sanzio comme à Watteau, à Van Ryn comme à Dürer, à Velasquez comme à Rubens ?

L'insomnie et le sommeil sont valables et tout à fait intéressants.

ISRAEL se cantonne dans la misère paysanne, et avec maîtrise il dresse ses *Filles de Zandwort;* seulement on ne peint pas des filles de Zandwort pas

plus qu'on ne compose un livre avec l'âme d'un Bellevillois : seul à maintenir l'implacable norme esthétique, je la proférerai avec ce mérite que je connais toute l'inutilité de ma profération.

Avec des *Études basques*, GUSTAVE COLIN se ressouvient de *la Barque*, de Delacroix, et ce souvenir est un terrible récif.

A l'église, de M^{lle} D'ALIX ANETHAN, toile recueillie, de coloration discrète et douce, fait antithèse avec SKVRIDENS, qui perçoit la nature comme un torchon où on a essuyé des tas de pinceaux. SAÏN, peintre doucereux, a-t-il été hanté par le fantôme de Léopold Robert?

Oh! l'Orient qui rit, l'Orient canaille de DINET! Aller si loin pour rapporter l'expression la plus antinomique avec le lieu que l'on reproduit! La meute de petits Arabes se disputant de la monnaie a de la vérité et beaucoup de mouvement; quant à *Daphnis et Chloé*, ils sont sales et de formes quelconques. On peut donc ne pas aimer le beau !

DURST, peintre littéral des champs, s'accote avec une image d'Épinal pour l'hôtel de ville; voilà un monument qui sera décoré à mériter l'incendie. Besnard le fol et Durst le patriote.

Décidément, CAZIN est un des tout premiers artistes de ce temps; une impression sentimentale et contenue dans l'exécution même émane de ses toiles mélancoliques : voyez ces *Foins*, et ces *Baigneuses*, il a fallu, metteur d'un cachenez à Iehoudith et Bethulia, qu'il plaçât panier et bouteille au bord de

sa toile, afin de tuer notre plaisir, et de faire moderne, nigauderie et vulgarité d'un grand talent.

A côté du *Vieux Loup de mer*, d'ANTHONISSEN, s'élève un panneau sincère et remarquable : une femme et sa fillette revenant des provisions par la neige sur les hauteurs de Montmartre. Seulement, la décoration ne comporta jamais les misérables pour sujet, les frimas pour fond.

Les lois, DELANCE, les lois de Venise règnent partout, et vous mécontentez malgré votre valeur, l'ombre des Magnifiques. « Il en est qui sont faits pour aimer, d'autres pour être aimés », a dit le métaphysicien Armand Hayein ; je dirai : Il en est qui sont faits pour ne pas plus être peints qu'aimés, et c'est tout l'en-bas.

Laissons ARTIGUE à ses calligraphies, et que la *Femme debout*, de CASAL, nous apparaisse dans le charmant Archipel boisé, digne d'une ballade du poétique EDELFET.

Le peintre du *Jaleo*, des *Trois Petites Filles*, du portrait de Carolus Duran, a grand mérite, mais la justesse de sa vision subit des intermittences. Pendant l'une, il peignit Mme G...? comme s'il ne l'avait qu'entrevue passer, et sans la comprendre. D'une tête qui porte comme diamant abstrait tant de numéros des dessins des Uffizi, d'un buste irréel de Botticellisme, il a traduit une Ligeïa, ou une fatalisée de Poë ; tandis que son modèle enferme en sa poitrine nonpareille une âme ingénue et bonne, complexe seulement par sa netteté un peu froide. Jamais

peintre ne vit si peu le caractère de son modèle, et quel autre plus inspirateur d'une œuvre intense et jocondienne en quelque sens ? Il vit verte une face presque rose, et fatale, une âme de fleur. Je me méfie donc étrangement de sa compréhension. Sa Dame blanche à la fourrure hésite incroyablement d'expression, au point de bêtifier par son air. D'Ellen Therry, le parti tiré est meilleur, quoique encore l'œil revulsé se vitre et la bouche aussi se crispe d'une façon trop actrice, et pis, d'une façon de mime. Pourquoi surtout ce bleu dur qui n'est le complémentaire à rien, quand du bitume de Judée eût mis l'ombre même de l'âme de lady Macbeth dans le fond du tableau ?

L'exposition de CARRIÈRE le met très haut : ce léger brouillard, cette pénombre qu'il jette sur ses familialités, les poétise : en outre, il condense en de petits cadres son émotion, rare mérite en tout Salon. La mère endormie, comme celle qui baise son baby, comme la fillette qui regarde une coupe, seraient de belles choses, si les traits choisis et élevés au type ne descendaient pas l'impression à un particularisme un peu inférieur de société moyenne. N'importe, cela vaut excellemment et pour la technie, voyez l'épaule de l'endormie et au sens affectif.

THAULOW n'est pas Grieg, ni même Gade, en ses *Norwégeries;* et je cherche vainement les fiords, et ce Falberg où Séraphitus cueille une saxifrage pour Minna.

R. DE EGUSQUIZA ne saurait être jugé sur sa *Floramine* et son *Intérieur Louis XV;* il prépare dans le

secret une œuvre splendide. Son grand maître désolé,
— je ne m'exprime pas plus, à dessein — est le plus
beau Christ que ce siècle m'ait donné à admirer. Seul,
R. de Egusquiza a compris comment Wagner et ses
leitmotivs pouvaient compléter l'art passionné de De-
lacroix : c'est un des rares personnages avec qui ma
rencontre dans une admiration commune ait été har-
monieuse dès l'abord. Il idolâtre Wagner et je l'adore ;
et malgré qu'il sera mécontent du peu que j'ai dit, je
veux l'avoir annoncé, et ce sera un mérite le jour où
il dévoilera le fruit étonnant de son labeur mysté-
rieux. Son œuvre de grand peintre s'est décidée à
Bayreuth comme mon œuvre de tragédiste.

Tofano nous montre le crépuscule entrant dans le
boudoir d'une jeune miss à Hyde Park.

Le talent de Roll ne saurait-il se dévulgariser ?
Son *Coquelin*, je m'en tais ; *Jeanne Hading* est mal
vue. La vieille dame épouvante l'œil, l'enfant et sa
bonne assomment d'inintérêt, et c'est peu qu'une cer-
taine puissance de brosse pour une telle impuissance
d'idéal, de passionnement ou de recherche esthétique.

Damoye, le plus honnête du paysage, non pas le
plus intéressant. Celui-là n'a pas perdu son prisme, il
n'en eut jamais, je crois.

M. George Hugo devrait bien changer de nom ou
bien se hâter de publier ses *Odes et Ballades*. Quant
à son rettratiste, son *Café sur la terrasse*, semble
illustrer les intimités de François Coppée que j'enten-
dais l'autre jour crier à un sou la livraison. Apollon
est vengé !

Uhde, un des meilleurs pathétistes, affaisse une jeune fille au bras de son compagnon harassé lui-même, sur une route détrempée, au soir; excellente toile. Puéril, Salmson fait jouer aux cartes de toutes petites filles.

O le détestable peintre que John-Lewis Brown! Sa caricature ressemblante, paraît-il, qui orne la salle suivante, m'a expliqué pourquoi ses tableaux de sport ne sont pas même élégants. Les vilaines vignettes que ces bouts de pré étoffés d'un hussard ou d'habit rouge! cet art-là, c'est du néant pour vibrions à tortils ou banquiers barons.

Dubuffe, jadis trop féminin, progresse et son exécution se virilise; la femme qui descend tout en blanc, l'escalier de sa blanche maison est une page notable, et ses études de l'Italie du sud intéressent comme bien vu et d'une exécution jolie. Quant à son *Ave Maria*, il est d'une rare distinction; mais là il faut plus: la mysticité, et ce n'est plus, hélas! dans l'ambiance morale.

Deux études d'intimité en plein air d'un beau repos de coloris blond par Latouche, le bien nommé.

SALON IV

Singulier choix de rouge qu'a fait DANNAT pour sa femme en robe Empire : à ne pas laisser le visage dominer dans un portrait; mieux vaut le luxe d'un Carolus Duran, éclatant, outrancier, mais décoratif.

BOUDIN est un bon marin, mais Moore plus intimement a rendu la mer : ils vivent ces flots colorés que travaillent les lames de fond. Très notable aussi HARRISSON avec son nocturne Océan et ses marais au crépuscule. De BINET, la sonate violacée et un jardin de banlieue très réel.

LEROLLE se rachète un peu ici de la mauvaise impression laissée par le *Saint Martin* du Salon I, avec *Le Soir*. Quant aux femmes nues qui chantent avec cahier à la main dans un paysage humide, j'avoue ne point comprendre.

Chenavard, d'après les théories que lui attribue justement Théophile Sylvestre, désigne le paysage comme la dernière évolution de la peinture, et à voir le nombre présent des bons artistes en ce genre, on le croirait, d'autant qu'il n'exige aucune composition et très peu de dessin. Cependant, j'imagine un paysage

plus intense encore que celui des Corot, des Rousseau, des Dupré, un paysage musical : là, un Besnard assagi, car la folie ne rime avec rien, pourrait pousser très loin la fantaisie, soit déterminant l'étoffage par la nature même comme a fait Séon, soit en supposant hardiment une âme à une lande par exemple et la dégageant de l'atmosphère ; elle seule donne son caractère au paysage. Or, l'impulsion de Manet, raisonnable pour les figures, devient néfaste aux aspects de nature ; la pleine lumière pour éclairer la plaine informe ou difforme, quelle sottise ! il n'y a pas de beauté plastique à sauver dans le paysage, il y faut teinter de passionnalisime l'espace, et cela s'opère tout entier dans le clair-obscur. Il faut donc bannir du site la lumière diffuse, car l'illimité seul la fait significative et le tableau forcément tient le lieu d'une baie carrée, encadrant le dehors.

RIBOT se copie comme le monomane Henner, et se copiant, il ne fait que redire les tons sales et le modelé à la crasse de cette école espagnole dont on ignore les primitifs, Antonio del Rincon : tandis que les dames adorent Murillo et les théoriciens Velasquez avec justice ; Ribot, c'est l'Espagnolet calme, familier insurmontablement, toujours semblable à un morceau de tableau : on dirait à chacun de ses cadres d'une partie sauvée d'œuvre brûlée.

N'étant pas envoûté par le métier, j'élève au-dessus de la bonne pâte la haute idée, et mon estime s'écourte à estimer la cervelle de Ribot, cuisineur habile des restes du Ribera.

M^me Madeleine Lemaire endort une femme dans les fleurs, tandis que Roussin envoie pour les galeries Rivoli et autres lieux pollutionnels pour l'œil potache ou sénile, une femme nue de dos dont la glace nous donne le ventre ; c'est le comble de ce genre : recto et verso, toute la lyre sexuellement lascive.

SALON V

Quelqu'un ne viendra-t-il pas disant la vérité sur Montmartre, ce lieu grossier, fille et abrutissant ; ce lieu néfaste où tant de talent se noya dans la chope, ce mauvais lieu où on insulte les maîtres, où rien n'est respecté, ni l'effort ni même l'œuvre, où j'ai entendu dire que Vinci était le Bouguereau de la Renaissance ?

Les imbéciles mondaines de ce temps vont s'encanailler à des divans voyous, et le membre du jockey montre à des desœuvrées le poète récitant, le musicien jouant lui-même, la limonaderie littéraire. Voyez, Gœnoette parti pour le talent ne peut plus se désinfecter de Montmartre ; à côté de son carnaval canaille, la belle sincérité de sa lande et de l'étang !

Je ne m'attendais pas au molosse que Sinibaldi a commis au soin de la vertu menacée, paraît-il, de miss B... Cette jolie femme n'a pas un joli goût d'amener ainsi son chien de boucher dans le monde.

PERRET tombe dans la caricature inconsciente ; jadis il menait des noces bourguignonnes avec goût et bonhomie, voici que la tarentule contemporaine l'a piqué, et qu'il fait bête, laid, risible pour bien reproduire une distribution des prix au village.

Je ne dirai pas le nom d'un qui a le toupet incroyable d'exposer des fruits !

Le marquis Desboutins va étonner bien du monde, le meilleur portrait du Salon est celui qu'il a fait de lui-même. Oh le beau panneau tonalisé harmonieusement ! on dirait que cela se peignit tout seul, tellement le ton se continue d'un coin du cadre à l'autre ; œuvre magistrale et dans la formule du grand Léonard : *des couleurs employées doit résulter une couleur générale et la seule perceptible à quelques pas.*

Étonnant de modelé clair le petit portrait de mon ami Benedite, qui a modifié sa jeune tête de prestolet mystique en physionomie de Valois, ou mieux d'Italien de la cour de Catherine de Médicis.

Une jeune femme italienne à mantille nous attire par sa belle patine ; et puis voilà le peintre qui va empiéter sur l'artiste ; le marquis va oublier ses trèfles, et en avant les robustes vulgarités, les tapées de rouge aux joues, la formule des Hals appliquée à des laideurs ; un *Labiche* qui condamne l'œuvre bourgeoise de ce nom.

Quel dommage que Desboutins ait quitté l'Italie et qu'il fume la pipe à Montmartre ! le grand seigneur de l'Ombrellino eût pu de grandes choses, si, solarien optimiste, il n'avait pas promené son piceau hors du choix des formes.

Encore un, et grand celui-là, que Montmartre a enlisé : tel quel, il a peint des morceaux parfaitement beaux et qui resteront, pages de musée, modèles de rendu.

SALON VI

C'est d'un goût mauvais que le chapeau de sortie à pied avec le décolletage, et Paul Robert a exagérément meurtri les yeux d'une femme intéressante, moins cependant que la fillette qui avance son joli visage par un mouvement d'oiseau familier tout à fait charmant : combien cette étude de jeune fille vaut plus que l'Espagnol fatal et hugolique à côté, et montre l'importance du modèle et de son choix : inférieur en ses deux autres envois, Paul Robert nous séduit par sa petite demoiselle, et le procédé s'y trouve meilleur aussi.

Eh! les couches d'air qui dans la réalité jouent la demi-teinte que vous oubliez, Brunet, en votre cimetière marin.

Philosophes du jour, expliquez-moi ceci...

L'oreille contemporaine perçoit des intervalles de notes plus ténues que jadis; l'œuvre de Berlioz, de Wagner, de Balakirew correspond à cette sensibilité nouvelle : l'Universelle contenait un piano construit en ce sens, et le troisième mode formulé en partie

dans certains czardas, partie dans *Parsifal*, s'achemine à une musique à sept modes.

Eh bien ! l'œil actuel perçoit moins d'intervalles de colorations que l'art du xve siècle ; l'art de Monet, de Besnard correspond à une obstruction du sens de complémentarisme optique ; est-ce que nos yeux vont perdre la délicatesse que l'oreille gagne, pourquoi entendons nous mieux que Goudimel et voyons-nous barbare. Pourquoi Siegfied-Idyll et le thème de la foi, en même temps que les peintres crépisseurs et tatoueurs. Est-ce que la sensibilité converge plus au périphérisme qu'au mode oculaire ? ?

Voyez Revel, qui peint dans l'indépendance mutuelle des colorations son thé où rien ne tient, faute de transition entre les accords colorés ; c'est plaqué arpège sur arpège comme un exercice.

Séon, que j'avais remarqué dès longtemps, par son crépuscule du Salon de 1883, va vers la maîtrise tout simplement. Son procédé, conçu selon le clair diffus, s'harmonise toujours en accord de dominante, et s'il n'était original, je le dirais le plus excellent des Chavannesques. Quatre jeunes filles modernes et de style pourtant, se dressent, fleurs sexuelles parmi les fleurs sauvages dont les tiges minces les entourent ; il y a une curieuse volonté dans le ton homologué de la robe et de la fleur, et un vrai sens de la robe, ce vêtement mystérieux sans lequel la femme tomberait au despotisme du seul instinct.

La robe au combat sexuel, c'est le manteau du chulo, la muleta du matador ; mais qu'on m'excuse

d'avoir emprunté des images à l'ignoble tauromachie, saleté importée par ces Espagnols damnés qui ont fait au catholicisme la seule tache inlavable, et qui salissent Paris et nos femmes de la pollution immonde du spasme par la cruauté sous les yeux bénignement fermés de l'archevêché de Paris, qui ignore comme on ignore à Rome les saletés sanglantes où se déshonore une majesté intitulée très catholique.

Mon sang de Sar Kasd s'émeut à la prostitution du taureau, symbole de ma race, et j'en ai quitté l'harmonieux Séon, le peintre de style, un de ceux avec Point dont je me porte garant et que je signale à ces amateurs qui Mécènes veulent aussi faire de bons placements.

Si la cote du marché de la peinture doit monter aux noms Séon et Point, elle baissera à zéro pour l'homme que représente Baldini, pour l'insupportable Lewis Brownn.

A côté de son cadre caricatural, BALDINI a deux longues femmes pâles, maigres, en blanc, d'un réalisme intéressant : je m'étonne qu'elles se soient laissé peindre la peau sale et les maigreurs si écrites. Celle de face a un joli regard de chat ; on dirait de l'Hoffmann gai.

La sortie du club de ROUSSEL n'infirme point mon ostracisme des formes masculines actuelles : tout ce qui ne peut pas se mettre dans une verrière ne doit pas se mettre dans un tableau.

Or, si M. Carnot avait l'idée, comme chanoine de

Latran (ô Rome!), de se faire exécuter par Mareschal de Meltz, ce pâle émule des Pynaigrier et des Jean Cousin, violerait-il le verre à ce point? Non. Race des égalitaires, race de boue, francs-maçons idiots, athées ignares, tout ce peuple de régicides, en touchant au trône, a pris inconsciemment une vêture de criminel. La vie moderne porte sur sa tête un plus laid symbole que la mitre de papier des autodafés; elle se couvre du chapeau d'un rustre, Benjamin Franklin, elle s'habille de la carmagnole, et le jour seulement où un coup d'État fait par n'importe qui, mais au nom de la Providence, aura fait descendre la vase au fond de cette France agitée, une réforme somptuaire sera espérable.

Et disgressionnant, il me plaît de répondre à cette question faite aux mages de la Rose-Croix : Quel avis l'occultisme donne-t-il sur l'heure politique, et je réponds :

Le coup d'État, le 2 décembre, n'importe par qui, pourvu que le condottiere soit catholique.

SALON VII

Ici, on ne saurait s'arrêter à la marine de Courant non plus qu'à la vue de dos de Lafon.

Jeanniot a plusieurs études de marque : son *Champ labouré* et sa *Mer en colère* d'un beau caractère : mais Point l'emporte.

Il n'y a pas en cette exposition de tableau plus probe de rendu, plus honnêtement peint sans manière ni routine : et nul ne contredira cette fois, je pense, mon avis. Une jeune fille, une ingénue, rose de santé et de santé d'âme est aux champs; elle est dans une nature vivante et sa joie instinctive sans raison, sa joie d'être simple emplit d'allégresse ce beau tableau. Comme exécution le modelé du visage et le travail des mains sont des morceaux exquis. Venez çà, les amateurs, voilà encore un bon placement à la tontine du talent.

Le jour où Point appliquera son procédé excellent à des conceptions lyriques, il sera maître ; en attendant, philistins ou mondains qui me lisez, retenez que cette toile vaut autrement que les fumisteries de Besnard.

Telle la puissance de l'âme que sa seule présence

sans teinte passionnante même transforme un panneau et le fait poétique.

Elle ne mélancolise ni ne rit, ne désire ni ne regrette, c'est Mamzelle Printemps, elle vit, rien de plus, mais elle vit si bien, d'une façon si convaincue que l'existence est bonne, que cela émeut et paraît beau.

Après cette contemplation, comment se décider à parler de Joze Frappa, ridicule comme Voltaire; mais l'âme plus basse. Jadis c'était œuvre pie de ridiculiser le clergé; on continuait l'imbécile xviii° siècle.

Fini le faux prestige; disparu le fétiche; évanoui, l'autorité du drôle de Ferney.

Qu'on essaye aujourd'hui d'intéresser le plus irréligieux des lettrés aux âneries du Dictionnaire philosophique; un nouveau singe viendrait grimacer sur l'œuvre de Mosché, il n'aurait nul succès.

Le fait anniversaire de 1890, pour nous penseurs de trente ans, c'est le mépris de Voltaire, un mépris sans borne, celui dont nous nous servons pour les protestants et les francs-maçons : nous voyons en lui Sarcey le radoteux, et About et la ménagerie sans valeur, nous le déshonorons d'un seul mot; il fut moins qu'un Arétin et le premier des journalistes maîtres chanteurs.

Oh! nous ne le brûlerons pas en effigie et ne faisons pas de bûcher pour de si petites gens : nous vous demanderions comment le plus grand des médiocres a mené tant de bruit et fait tant de ruines, si l'histoire ne nous répondait pas qu'il suffit de convier à ce qui est bas pour être de foules suivi.

Maintenant, comme ce livre peut tomber dans tes

mains, Prud'homme, et que tu as sur ta cheminée en biscuit le buste du citoyen Rousseau, le pédadogue de la guillotine et le buste du patriarche de Ferney ; toi qui vas voir jouer Jeanne d'Arc, apprends donc ce que ton Voltaire a fait de la sainte Pucelle : il l'a représentée se livrant à un âne ; entends-tu, patriote ? Et maintenant, décide si le quai Conti et la place des Pyramides peuvent rester également ornés de la Française divine en même temps que du pourceau qui a souillé son nom. Choisis entre la Pucelle et l'Arouet ?

SALON VIII

Bien moins ennuyeux que le Sot des grandes toiles, Toulmouche à l'état de gravure passable, est un petit Bouguereau en peinture : pâle, propre et vaguement élégiaque.

Martens trouve mille tons inconnus et fort laids dans un dos de femme ; sa Japonaise préférable. Desboutins vient de me dire : « voilà le meilleur morceau de peinture du Salon » en me montrant l'enfant à l'oie de *Deschamps.* Serait-ce que la passion de certaines saveurs techniques enlise les plus clairs jugements : Desboutins connaît son Italie comme Chenevard, c'est plaisir de jaculer avec lui sur telle chose du Bargello ou de Sienne que dix admirent dans l'humanité, et cependant il est pris par *l'enfant à l'oie.* Regardez bien vous-même ; ennuyeux et laid, voilà pour l'art; quant à la peinture, le ton est très juste, mais l'est-il moins chez Point, chez Séon qui en plus valent comme stylistes ? Regardez encore jusqu'à ce qu'il vous apparaisse que Desboutins se trompe comme M. de Banville qui pour enrichir sa rime à la rencontre de deux vers met un chapeau chinois tintinnabulant.

Elégantes les miss de TFANO et déjà vue vivement éclairée la baigneuse de ZORN; quant à Lambert, il déshonore les chats, le seul pard dont nous puissions jouir.

Qui écrira l'éloge du chat, ce faible animal domestique qui ne donne pas la patte, qui se fait caresser plus qu'il ne caresse, qui ne sert à rien : qu'à être beau et à représenter la femme en mieux moral.

Lecteurs d'*Axel*, mes frères, souvenez-vous que l'espèce pard seule échappe à la servitude ; les lions on les fait passer dans des cerceaux, les chiens on les attèle et on les bat ; contre la société, soyez tigres et chats, n'obéissez pas, si vous avez conquis par une œuvre de lumière le droit pard, le droit auguste de rébellion du Un-Roi contre le néant-Tous.

SALON IX

Lepère ne peint pas, , il crépit ses paysages, il suppose donc les appartements modernes immenses et qu'on prendra la peine de marcher vingt pas à reculons en butant tout pour mettre en distance ce qu'il n'a pas mis en soins : oh ! non ! Aimez vous le Ribot ; on en a mis partout et voici qui dénonce le sans-cerveau, une gibecière et une bouteille ; ça c'est le gâtisme !

Dumoulin crépit comme Lepère, et mieux il crêponne des japonaiseries d'un exotisme incontrôlable. Cette chair a froid, Rivey, sur ce fond gris. Breslau, vous ne pourriez peindre proprement et modeler sans crasse ; quel est ce barbouillage qui gâte tout votre rendu ?

Lecamus, peintre sommaire, expose le projet de l'ébauche d'une esquisse.

Certes, si je devais acquérir de contemporaines œuvres je ne prendrais que des ébauches ; aux décadences, on commence curieusement toujours ; comme critique, je ne puis admettre qu'on me donne de l'impuissance pour du beau.

On appelle descendre une peinture couvrir l'ébauche, et la remonter, la finir ; or, ceux qui ne remontent pas

ont peur de descendre, et puis ils sont si pressés ! A tous les procès que je fais implicitement, j'admets l'atténuance de l'époque immonde, de la barbarie parisienne, du ministère de l'instruction publique où nul n'est compétent.

SALON X

Qui se figure que la Vache qui pisse est merveille et Paul Potter le cotonneux un maître? Qui? Est-ce vous, Van Thoren, qui dispersez en plusieurs pâturages une étable? Ne pourriez-vous faire autre usage de vos pinceaux?

Villumsen, un Danois, a fait le voyage d'Espagne pour nous rapporter des tons désagréables.

Intérêt de tonalité dans l'orientalité de Pometz.

Assez fermes de touche, les babys vautrés dans les fleurs de Halmiton. Je me serais dispensé, Anthonissen, de vous suivre chez la repasseuse. Qu'est-ce que cela vous inspire donc des loques, des ficelles et des fers sur une table?

Blanche nous montre au piano M. Vincent d'Indy, le jeune et remarquable maître dont nous avons entendu des fragments pour *Wallenstein*. Ne pas confondre ce vrai musicien, wagnérien véritable, avec M. Massenet qui a galvaudé l'Art auguste dans *Esclarmonde*.

Brunin s'attarde à de vieux jeux de couleurs. Les nouveaux du 824 ne m'enchantent pas plus.

Ouais ! voici un paysagiste presque de premier ordre, Lebours : je crois qu'il a fait de belles eaux-fortes, à moins que le carton trop bondé de mon souvenir ne soit brouillé.

SALONS XI-XII-XIII-XIV-XV

Nous voici aux estampes et pastels mêlés.

Les cinq pointes sèches du marquis Desboutins d'après les Fragonard de Grasse sont de belles estampes qu'il eût moins valu tirer en noir : les deux Hals sont vraiment trop laids pour mériter l'eau-forte; mais voici du même maître, le fameux Tulp, merveilleux de précision et de largeur et de valeurs justes.

Au mur des dessins de Forain parfois aigus et intenses, mais trop hachés de traits et souvent d'un grotesque qui nuit à l'intensité de l'effet.

Desmoulin a six portraits excellents et une admirable gravure d'après Chardin : on n'est ni plus compréhensif ni plus fidèle et heureux en fidélité de rendu.

De Zorn des dessins en hachures amusants, surtout celui de la femme; je n'ai pas la même épithète à la disposition de M. Lhermitte. En art comme en amour, la bonne volonté ne suffit pas.

Remarquable pastel de Dagnan; M. Antonin Proust sera donc toujours en pied sous le crayon de Roll, comme sous la brosse de Monet.

Au portrait de Madame Madeleine Lemaire, Besnard s'est assagi : voilà qui est flatteur pour le modèle d'avoir muselé cet incohérent à son profit.

Il y a bien des jadis et des naguère que Carrier-Belleuse fait des danseuses ; il continuera, et en donne plusieurs preuves.

Je citerai encore un profil perdu, pastel de Martens, et la femme à la fourrure, de Touche.

L'exigence de paraître au matin du vernissage me force à brûler, comme on dit, ces dernières salles. Il faut y voir encore et surtout le Wagner et le Schopenhauer de R. Eguzsquiza. Le philosophe apparaît saisissant mais toute mon admiration va à ce Wagner vivant, à ce Karlemagne de la musique dramatique. Aucun des portraits précédemment vus ne m'avait satisfait. Celui-là doit être le bon, le seul ; et quelle intelligence pieuse dans cette gravure, comme ce cuivre fut fait avec amour ; c'est un chef-d'œuvre et il était digne de ce maître peintre lyrique R. de Eguzsquiza de fixer parfaitement les traits augustes au grand Richard.

SALON XVI

Des cadres non encore appendus.

De très soigneuses miniatures d'ATALAXA pour Don Quichotte, une esquisse de Marie Cazin, et comme il faut en ce triste temps que tout finisse par une nausée, voici une cérémonie laïque et nationale avec le Carnot! Il vient en queue, de l'ennui peint comme un croque-mort décent des funérailles de ce qui fut la France, et on ne peut pas même faire sa prière pour la fille aînée de l'Église, excommuniée et couverte de l'anathème romain.

SCULPTURE

Elle est presque absente ; non pas que ses représentants estiment beaucoup ce Guillaume qui a ridiculement écrit que si Michel-Ange avait laissé des statues inachevées c'était parce qu'il dédaignait *la mise au point*. L'homme qui a trouvé cela peut toucher la main à l'autre, M. Muntz qui a découvert l'athéisme du pieux Léonard de Vinci.

Seulement les sculpteurs ont besoin de médailles ; le public avouant ne rien entendre à la sculpture ne commande ses bustes qu'aux médaillés ; et la nouvelle Société a le bon esprit de n'en point décerner.

L'an prochain, je gage que le ciseau rayonnera au Champ-de-Mars pareillement au pinceau : les statuaires comprendront qu'il est plus court comme plus noble, plus logique comme plus habile d'adhérer à une société qui détruit la médaille et la mention que de les obtenir des cuistres qui jugent ou plutôt des trafiquants qui exploitent, au Palais de l'Industrie.

Aux galeries extérieures qui carrent le grand esca-

lier sont espacés les envois, problématiques Phidias.

Comment a-t-on reçu des fleurs en terre cuite ; juste Hélios modeler des fleurs, il faut être femme pour cela !

Une figure éphébique nue de CORDONNIER intéresse par l'élancement de la verticale. *L'obsession* manque de sérieux, mais tournez autour, vous y verrez une idée toute médiéviste, le Diable servant de point d'appui aux dœmones qui se tordent incitantes autour du saint.

La luxure est mince, l'embonpoint ne convient qu'à la prostitution qui est passive ; mais toute tentatrice est un peu Velleni : très peu de chair sur des nerfs prodigieux.

Ah ! je retrouve DALOU, avec plaisir, ce régicide ! Pour la publication de mon Art ochlocratique j'avais un éditeur parent de cet excellent praticien. Il me fallut amadouer mes expressions, je le retrouve ici avec la mort d'un cocher.

Le chapeau n'est pas même abîmé, le chapeau peut servir pour enseigne ! Voulez-vous voir comment le citoyen Dalou unit le muscle de Michel-Ange au procédé de Jordaëns, allez au mur et admirez un bas-relief bronze destiné au Bargello de l'avenir. C'est Gambetta, ce Mounet-Sully de la politique (je demande pardon à cet acteur de la comparaison, car incarner Œdipe et Hamlet c'est presque un acte sacerdotal) Gambetta ce Méridional qui aurait pris Watteau pour Chaplin et Tacca pour Civitali, c'est ce néant d'homme qui offusque aux Jardies l'ombre immor-

telle de Balzac qui commanda le bas-relief de Mirabeau : bas relief tout à fait remarquable ; mais le grand haut-relief de la même exposition était une démence anversoise. Dalou, vous rejoindrez devant l'avenir les Quevroli Sammartino et Carradini, ces décompositions de la pourriture de l'Algarde !

Je gage que les sculpteurs ne connaissent point ces gens-là ; ils connaissent si peu de choses, du reste !

Zambacco Cassavetti, s'inquiète d'Andréa Pisano le grand médailleur, mais son dessin n'a point de netteté assez coupante ; ici modeler doit répondre à l'idée de frappé.

De Ringel des médaillons d'une technie remarquable, mais d'une ressemblance purement physique ; il choisit, et avec raison, des hommes de marque, mais il ne les marque pas de leur caractère moral.

Edmond Haraucourt n'est point représenté en son âme très fière, en sa force d'individualisme absolu.

J'ai vu ces temps deux œuvres qui m'ont frappé d'admiration, un Balzac imperator d'une telle beauté que nul ne doit plus toucher à l'icone de ce surhumain génie et un buste de Boulagner où brille l'étoile d'une destinée éteinte : ces deux œuvres géniales de volonté styliste sont de Marquest de Vasselot, ce poète qui a trouvé le beau groupe moderne de Musset et la Muse

Ce que j'admire chez cet artiste de la statuaire c'est sa faculté supérieure de rendre visible l'étincelle ou le flambeau que contient une tête illustre.

Comme il a compris ce Conquistador du roman,

comme il a traduit le résultat de cette idée, ce que Napoléon fit par l'épée, je le ferai par la plume, Marquest de Vasselot a dressé plus grand que nature l'Hercule des lettres au xix° siècle, une robe flottante tombe jusqu'à ses pieds, et le cou de taureau, le cou de la fécondité cérébrale et la carrure d'Atlas réalisent, sans un mensonge, à la réalité le BALZAC IMPERATOR, voilà le statuaire désigné pour la statue de B. d'Aurevilly, si jamais on lui en dresse quelqu'une. Autour de sa mémoire, un vol de chauve-souris va effarouchant les zèles et les admirations : comme il la méprisait cette gloire littéraire, près de mourir, le connétable grandiose, parce que cette ignoble fin de siècle sème de telles épines, la montée au Capitole, qu'on de la distingue plus ne la Roche de Tarpeia.

Il y a donc trois Cazin, Jean, Michel et Marie ; la dynastie en art m'afflige toujours ; la dynastie tourne au détriment de l'œuvre, le meilleur envoi de ce nom est une tête d'expression.

Que Rodin se défie de l'engouement qu'il a suscité parmi les littérateurs ignorant l'histoire de l'art et l'œuvre des vieux maîtres. Sculpteur de morceau, il n'a pas encore fait une œuvre ordonnée ; il n'est pas l'égal des Montorsoli des Aspetti, ces rhéteurs qui pratiquaient l'amplification plastique avec emphase ou maniérisme, mais encore avec le soin du choix dans les formes. Or, Rodin a commis des gorilles humains et commence la porte de Dante par des pisseuses ; qu'il prenne garde que ceux qui le louent ont perdu

la notion de la Norme et qu'il faut faire beau, absolument en sculpture.

Desbois, s'en doute-t-il ? O le malheureux qui va chercher dans les fables de La Fontaine des motifs de ronde-bosse, et qui les traite d'un ciseau inutilement réaliste. La mort pour lui date d'une semaine, car il la modèle en décharnée et non pas en squelette, ou bien sa mort est un grand vampire dont l'ossature se recarne ! Sotte idée; quant au bûcheron, il est en ensemble mieux traité. Desbois n'a donc pas un familier qui l'ait pu arrêter avant qu'il eût commencé l'exécution d'un groupe si mal composé ?

La *Dernière Nymphe*, de Michel Malherbe, est bien peu féminine ; vers la fin, paraît-il, les nymphes, comme les Français, sont devenus peuple.

Un très grand mérite apparaît aux œuvres sincères et fortes du Flamand Constantin Meunier. Son puddleur, son marteleur et le débarbeur et le souffleur de verre sont d'un Millet sculpteur ! Quel dommage que ce puissant modeleur abaisse sa main au pêcheur boulonais au lieu de nous donner un Saint Pierre ; que son débardeur ne soit pas un Titan, et son marteleur Siegfried forgeant l'épée, et son souffleur, un alchimiste ! Quel dommage que l'ouvrier ait aujourd'hui droit au vote et droit à l'art ; et qu'après lui avoir donné le moyen de perdre son propre pays, on se serve de lui pour chasser de l'art le style.

Car, je vous le demande sans argumentation préventive, toute la vie d'un marteleur ouvrier ne se retrouvera-t-elle pas dans un héros forgeant son glaive,

avec en plus la poésie du personnage idéal par lui-même.

Je vous le demande encore, que croit-on faire de mieux, lorsque de ce sujet, une mère tenant son enfant, on descend son art à la maternité paysanne au lieu de le monter en clé religieuse, qui donnera la madone ou la mère par excellence.

La perversité de Ringel, que perdrait-elle à être vue d'après les lignes nobles et continentes des femmes de Botticelli ; d'autant que la perversité n'existe que dans la culture et l'oisiveté et qu'il faut d'abord être princesse par le tout à souhait pour devenir perverse, c'est-à-dire désireuse d'au-delà.

CONCLUSION

Depuis dix ans l'art français n'a pas eu une inspiration collective comparable pour sa noblesse à cette scission des véritables artistes d'avec les mondains et les poncistes.

L'opinion encore hésitante, l'opinion dominée par la routine, va toujours au Palais de l'Industrie quoique les peintres n'y soient plus ; l'emplacement au milieu des Champs-Elysées, voilà qui est plus fort que tout jugement.

Toutefois la constitution de la société nationale comparée avec l'autre suffit à édifier.

La notoriété de Meissonier vaut mieux à tout prendre que l'obscurité du sieur Bailly ; Chavannes est vice-président.

Carolus Duran en tête de la peinture, ici, à côté du Bougre, nul n'oserait hésiter.

Il n'y a que la présidence de Dalou qui me gêne, mais songez que presque tous les maîtres sont restés au vieux groupement.

Quant à Bracquemond, Waltner et Desboutins, ils sont biens les vrais maîtres en leur art.

Au reste, depuis le secrétaire, écrivain de talent et

la courtoisie même, M. Durand Tahier qui nous change de l'illettré de Vuillefroy et de l'insolent bureaucrate Vigneron, jusqu'au catalogue joli et exempt de la ladrerie de la bande à Bougre, ce Bougre qui à la Rochelle donne 5 francs pour tout le jour à ses modèles, mais ne les fait pas manger étant trop pauvre?

Ils ont un million les hommes d'affaires en peinture du Salon Jullian ; et il y a des artistes qui n'envoient pas faute d'un cadre.

Donc, c'est le devoir et du journaliste et du mondain, de tout le monde qui est propre, de prôner, défendre, lancer et affirmer le Nouveau Salon.

Tel est mon applaudissement pour la nouvelle société que je supplie le lecteur de ne pas croire que mes critiques soient aucunement un manque de satisfaction.

Je répète et fortement des choses que je suis seul à dire et qui sont utiles. J'enseigne et je remémore l'idéal absolu et dès l'instant que je parle d'une œuvre, fût-ce pour la blâmer, c'est que l'œuvre sort de l'ordinaire et m'intéresse et vaut.

On m'a dit que Bob ne voulait pas, en vrai Parisien, s'occuper cette année du salon des Champs-Elysées ; ce mouvement du petit androgynet qui incarne si bien le sens spirituel de l'élégant est plus contre les Jullian qu'une diatribe. C'est le pressentiment féminin qui condamne, précurseur de la ruine que je souhaite aux trafiquants de la Bougrerie, au nom Auguste du Beau éternel et seul consolateur.

LE SALON JULLIAN

Sis au Palais de l'Industrie (Champs-Élysées)

CONTE

Il était une fois un nommé Juli... qui voulut réaliser pour le dessin la même centralisation que Boucicaut pour la nouveauté ; cet habile homme s'aboucha avec un peintre qui ne savait pas dessiner du nom de Bougre... et ce colloque eut lieu entre ces augures : »

JULI...

« Illustre membre de l'Institut, j'ai besoin que mes académies soient le plus court chemin d'une croûte à la cimaise : je prospérerai du jour seulement où je pourrai faire recevoir au Salon annuel le plus insignifiant bodegone d'amateur et les aquarelles des miss. »

BOUGRE...

« Illustre vulgarisateur des arts, j'ai besoin, tellement ma peinture est méprisée par les artistes, de les tenir comme administrateur. On bafoue mes tableaux,

on respectera le distributeur de médailles. Vous engagez-vous pour tous vos pensionnaires à voter par ma voix ; disposerai-je de tous les élèves de l'Académie Jullian ?

JULI...

Oui ! A moi la cimaise, à moi et aux croûtes de mon Académie.

BOUGRE...

Tope ! A moi les médailles à moi et à ceux qui n'ont pas de talent, mes semblables. »

Ce pacte s'exécuterait encore sans l'Exposition universelle et, disons-le à sa louange, sans M. Meissonier.

Quand les sans-talent comme on dit les sans-culotte, de l'Académie Jullian virent briller des médailles qu'ils n'avaient pas votées, ils hurlèrent, voulant que ces distinctions reçues au Champ-de-Mars ne comptassent plus sur l'autre rive, pour l'entrée au Palais de l'Industrie. Tolle et scission.

Vraiment c'était du joli, le feu Salon, car il est mort, le talent l'a abandonné. Bouguereau, Lefèvre, s'adjoignaient François Flameng, Doucet, et autour d'eux pullulaient les amateurs, les rastas et les dames !

Nul ne pouvait être nommé au jury du Salon qui ne fût de l'école ; un Puvis passait, mais dans les rangs inférieurs.

Dans le nouveau Salon, on peut exposer dix œuvres et on n'y distribue pas de récompense.

Maintenant je dois expliquer pourquoi on ne trouve pas ici une étude du Salon Jullian, parce que Jullian a eu peur de moi.

De la campagne, le 20 mai, j'écrivis au sire Bailly, en lui énumérant mes neuf années de Salonnat, que je m'étais entendu avec la maison Dentu pour publier le 1er mai au matin, un opuscule critique comme en 1888 et je lui demandais l'entrée des trois jours d'avant le vernissage accordés à tout critique.

Or, le Quintette Bougre, Guillaume, Bailly, Vuillefroy et Vigneron savent que paraître après l'ouverture c'est, paraître dans le désert, et le sieur Bailly m'écrivit :

« Ne représentant aucun journal vous n'entrerez pas, et le conseil de la Société vous refuse. »

Refuser l'entrée à un critique qui fait un petit livre, lequel paraît le même jour que le journal le plus hâtif en ses informations, voilà qui est fort, d'autant que dans les revues le Salon traîne souvent deux mois et que dans les quotidiens il est bâclé.

Avant, Puvis de Chavannes m'imposait au Salon Jullian ; je ne veux connaître en art que ceux que je puis louer et au Salon Jullian je ne connais personne parmi les influents de l'administration.

J'ai dû renoncer à cette critique, et je dois cette explication à mes quelques amis égarés parmi les peinturlureurs, et puis à ceux pour qui j'ai dilection, aux Pezieux, aux Dampt, à Marquest de Vasselot, aux de Guerre.

Quel que soit mon dévouement à l'art, je ne vais

nulle part si on ne m'en prie et pour l'an prochain, que ceux qui veulent passer par ma plume me fassent passer par-dessus les insolentes gens du Salon Jullian.

Outre que la date qui permet d'arrêter l'effet du nommé Wolff, cet homme effrayant d'ignorance, je ne pouvais en dignité sembler me venger d'une chose dont je suis fier, très fier, et qui me donne un joli air d'Aristide en la matière.

Je porte le défi de disserter à l'improviste sur n'importe quelle œuvre d'art, et pour hâbleur qu'on me suppose et qu'on en rabatte, il faut bien se dire que tout le monde n'oserait pas ce propos. Eh bien ! il n'y a pas une feuille en France qui veuille de moi : c'est presque de la gloire si je ne cherchais en ces fatigantes et hâtives pages d'autre succès que d'éclairer et d'amener à plus haut quelques-uns, et dans le restreint de ma force d'aider plusieurs à prendre conscience et d'eux-mêmes et de l'art-Dieu.

TIERS-ORDRE INTELLECTUEL

DE LA

ROSE-CROIX CATHOLIQUE

SYNCELLI ACTA

I. Mandement à ceux des Arts du Dessin.
II. Lettre à l'Archevêque de Paris.
III. Excommunication de la femme Rothschild.

II

*A tous ceux des arts du dessin. — Salut en Platon
et Léonard et Bénédiction en N.-S. J.-C.*

A travers le soin d'une œuvre d'alchimie passionnelle, N. T. C. F., et malgré que nous soyons penchés sur le plus lointain passé pour la filiale restitution du verbe symbolisé par nos ancêtres dans le taureau ailé à face humaine.

Surmontant l'insolence grossière de vos administrations chaque année quittant notre propre intérêt pour le ôtre, nous venons vous rappeler à la Norme, vous rendre à la conscience de l'Archée. Stérile effort, parole inécoutée, depuis neuf salons où notre métaphysique s'affronte avec votre effort.

Et voilà que plein de regret d'avoir souvent faibli sous la pression de l'époque elle-même, revenu à l'implacable rigueur de la sereine doctrine, héraut des vieux siècles penseurs, profèrateur de l'Arrêt de l'Esprit sur le monde des formes, nous nous dressons, usant d'une solennité inaccoutumée en ces matières, afin que vous soyez forcés à une attention toute profitable à votre propre gloire.

Si un Paul-Emile demandait à Paris pour l'éducation

de ses enfants, un homme qui fût peintre et philosophe, il faudrait lui envoyer deux hommes, souffrez donc qu'un philosophe ou mage, car le nom de philophe fut deshonoré au premier siècle, vienne à vous et vous demande à quoi Protogène reconnut le trait d'*Apelle ?* à ce qu'il était abstrait et l'Antiquité n'enseignait ce secret du grand art qu'à des artistes exercés déjà à toutes les matérielles imitations comme vous l'êtes.

Non modo ad usum, verum etiam ad venustatem aptus.

Nous sommes donc, N. T. C. F. disposés à être auprès de vous ce que fut Marsile Ficin parmi les quattrocentisti. Le batteur de mesure selon l'abstrait, le consultateur sur la convenance de la forme au sujet : le metteur au point esthétique.

Stupéfait de ce que vos œuvres perdent pour des erreurs qu'une remarque empêcherait ; persuadé qu'il ne vous manque qu'une immense lecture et son assimilation, il nous a paru conforme et à notre amour de l'Art et à notre Maîtrise de la Rose-Croix catholiques de paraître en légat de l'idée, devant vous, manieurs des couleurs et des lignes : si vous nous conviez à l'examen de vos esquisses et maquettes (1). Accoutumé à voir nos plus pures intentions vitupérées, nous attendons indifférent l'accusation d'orgueil dont on nous remerciera.

Étranger à votre pays et à votre race, ennemi de

(1) Écrire à l'adresse de notre éditeur.

vos institutions, considérant la langue et partant la nation française comme notre obligée, nous n'opposerons à la barbarie parisienne que notre clair dédain : et continuant notre office de Mage, nous militerons pour les idées éternelles, les divines reines dont nous sommes l'humble sujet afin d'en devenir l'époux à la sortie de la vie et du temps. *Ad Crucem, per Rosam, ad Rosam, per Crucem; in ea in eis, gemmatus resurgeam.*

<div style="text-align:right">SAR MÉRODACK.</div>

Paris, 14 mai 1890.

II

Au Cardinal Archevêque de Paris.

Éminence,

L'ardeur de ma foi et mon dévouement à la papauté, dix ans déjà de combat pour le Verbe de l'Église et une science de la religion qui me fait votre émule, ne suffiraient pas à m'autoriser à cette respectueuse provocation à un devoir où déjà vous tardez.

Le tiers-ordre intellectuel catholique, dont l'organisation reste cachée pour mieux grandir, et qui méprise les imbéciles de la maçonnerie par la réelle possession des trésors de la Rose-Croix et de la Veheme : ce tiers-ordre purement catholique et absolument romain, ne le confondez point avec les importations hindoues, puisque en m'adressant à vous, je m'incline hiérarchiquement et j'incline l'Aristie dont je suis le Grand-Maître.

Votre ville de Paris s'est augmentée d'un nouveau lieu infâme que l'Allemagne ne connaît point, que la Grèce ne connut que très tard même après la conquête.

Je n'aurais jamais cru que cette barbarie espagnole et occitanienne se pût implanter parmi des civilisés.

Vous savez, le taureau ailé à face humaine prototype des kerubs de l'arche et la forme plastique de ce verbe kaldéen dont la Kabbale et le Bereschit, fondements de l'évangile, sont issus.

Vous savez par le propre aveu de saint Augustin, que lui-même fut séduit aux jeux du cirque et que le spectacle du danger et de la souffrance même d'un animal pris en plaisir, entre en l'esprit de malice contre le Saint-Esprit lui-même.

Vous ne savez peut-être pas la connexité de la luxure et de la cruauté, Éminence, et que les dominicains inquisiteurs d'Espagne, assistant aux tortures ne pouvaient pas ne pas être en ityphallie.

D'élégantes femmes m'ont demandé mon bras pour aller voir des luttes ou des dangers de dompteur, afin de faire diversion à leur éréthisme et le satisfaire, sans faillir, pensaient-elles. J'ai, en mes romans, démontré le parallélisme essentiel de la caserne et du lupanar et homologué les œuvres de sang aux œuvres de concupiscence.

Donc parfaitement informé sur le point de théologie morale où je suis docteur par la nature même de mes expériences perpétuelles, je vous dénonce la Plaza de Toros de la rue Pergolèse, comme un lieu pollutionnel où les femmes vont chercher le spasme et où elles obtiennent le spasme.

A ces causes et que nous nous devons, vous l'Oint et moi le Daïmon, une incitation mutuelle, je vous supplie de mander aux catholiques de Paris, le péché mortel de ce spectacle de barbare; de dévoiler la sa-

leté qui s'y produit, selon les anciens canons qui entraînent l'excommunication majeure. Comme ici la jouissance de la spectatrice est une vibration d'instinct dénaturé, je crois que vous pourriez mander contre le crime de bestialité féminine qui se commet rue Pergolèse comme ressortant de la VIII^e espèce de luxure.

Vous jugerez, Éminence, cette lettre mal à sa place en appendice; et le titre de chanoine de Latran est-il mieux placé sur le président Carnot?

Le moment est mauvais, Eminence; on dit la vérité comme on peut et où on peut et surtout pas à *l'Univers*, cette ignominie.

Au lieu de voir l'incorrection de ma démarche, voyez plutôt le beau zèle d'un jeune homme qui n'a jamais été accueilli et admiré que par les gens qu'il attaquait, et qui contre tous ses intérêts s'efforce pour la Lumière. Mon devoir est fait, Éminence, il vous oblige à faire le vôtre, afin que notre mère à tous deux règne, domine et triomphe, L'ÉGLISE.

Ad Crucem per Rosam, ad Rosam per Crucem, in ea in eis, gemmatus resurgeam.

De votre Éminence, je suis selon la hiérarchie exotérique le suffragant respectueux.

SAR MÉRODACK.

III

EXCOMMUNICATION

*de la femme Rothschild pour crime de sacrilège
et d'iconoclastie.*

Au nom de toutes les religions, celui qui par fantaisie détruit un temple, sans l'excuse passionnelle du fanatisme, qu'il soit anathème et maudit et damné et chassé !

Au nom de tous les Arts, celui qui par fantaisie détruit la maison habitée par le génie sans l'excuse d'une passion violente et abstraite contre l'abstrait qui vécut là, qu'il soit anathème et maudit et damné et chassé !

Par ces règles, la Rose-Croix considérant : 1° que la femme Rothschild, en achetant l'ancien château de Beaujon devait s'instituer conservatrice de la chapelle Saint-Nicolas, curieux spécimen de la transition du style Louis XVI à celui de l'Empire, la déclare

sacrilège d'avoir détruit un temple sans en reconstruire un selon sa religion, à la même place ;

2° Que la femme Rothschild a détruit de fond en comble la maison du plus grand écrivain de ce siècle, Honoré de Balzac, la déclare iconoclaste.

Pour ces crimes, qui échappent aux lois du pays, Nous, Tribunal Vehmique, déclarons infâme cette femme, infâme son nom, à moins que ceux qui le portent ne désavouent publiquement la coupable.

La R. C. objurgue les La Rochefoucauld comme les d'Uzès et autres gens de nom qu'ils ne peuvent plus recevoir la femme Rothschild.

La R. C. objurgue les hommes de lettres et d'art, qu'ils ne peuvent plus saluer même la femme Rothschild.

Si elle entre dans une église, une bibliothèque, un musée, un concert, quiconque a le droit moral de la chasser.

Tout artiste qui travaillera pour elle, à moins de faim, est un renégat et nous engageons même les pauvres à refuser son or qui est maudit.

Et cet anathème, nous le promulguons afin d'apprendre à Paris et au monde qu'il y a au-dessus de l'or, le Verbe et qu'il n'est pas vrai que la conscience latine soit à vendre.

Avertissons enfin les gens de Nom, que s'ils passent outre à notre rappel à l'honneur, — nous briserons le nom mal porté, comme nous brisons la barrière d'or des nouveaux barbares.

Au nom de toutes les religions et de tous les arts, ceci est l'arrêt de la R. C.

Ad Crucem per Rosam, ad Rosam per Crucem in ea, in eis, gemmatus, resurgam.

<div style="text-align:right">SAR MÉRODACK</div>

A LA MÊME LIBRAIRIE

JOSÉPHIN PÉLADAN

La Victoire du Mari. I*er* roman de l'éthopée La Décadence
Latine.
Sous presse

Un Cœur en peine. VII*e* roman
Latine.

Vient de paraître

Oraison funèbre du Cheval ...

Troisième édition

Oraison funèbre du docteur Adrien Peladan ...

CLAUDE ÉMIN

Les Peintres de la Femme ...

LE MARQUIS DE ... ES

...

LOUIS MÉTIVIER

...

ÉMILE ZOLA

... Étude biographique ... d'un portrait ... d'une eau-forte ...

LOUIS GERMONT

...

www.ingramcontent.com/pod-product-compliance
Lightning Source LLC
Chambersburg PA
CBHW071420220526
45469CB00004B/1365